4 mars 1853

NOTICE
DE
10 TABLEAUX
DE PREMIER ORDRE, [Mawson or Farrer, de Londres]

DONT LA VENTE AUX ENCHÈRES PUBLIQUES AURA LIEU,

HOTEL DES VENTES
RUE DES JEUNEURS, N° 42,
Salle n° 1,

LE JEUDI 24 MARS 1853, A 3 HEURES PRÉCISES.

DÉSIGNATION

- *5800* 1 — BORDONNE (Paris). Portrait du Grand Duc de Ferrare.
- *4,900* 2 — GÉRARD DOW. Son portrait.
- *14,800* 3 — BERGHEM (1660). Vue d'Italie.
- *18,000* 4 — REMBRANDT (1653). Portrait d'un jeune homme.
- *7,200* 5 — OSTADE (1638). Intérieurs.
- *1,900* 6 — TENIERS (David). Les Joueurs de boule.
- *2000* 7 — CRANACK (Lucas). Chasse.
- *6,000* 8 — CLAUDE LE LORRAIN. Entrée d'un port.
- *1,400* 9 — VAN DER NEER. Vue d'un village de Hollande.
- *15,000* 10 — MURILLO. La Présentation au Temple.

Imp. Maulde et Renou.

CATALOGUE

DE

DIX MAGNIFIQUES

TABLEAUX

DU PREMIER ORDRE,

Récemment apportés de l'Étranger,

DONT LA VENTE AURA LIEU

HOTEL DES VENTES MOBILIÈRES,

RUE DES JEUNEURS, N. 42,

Salle n° 1,

LE JEUDI 24 MARS 1853,

à trois heures.

Par le ministère de M^e **RIDEL**, Commissaire-Priseur à Paris, 338, rue Saint-Honoré;

Assisté de M. **FERDINAND LANEUVILLE**, Expert, rue Neuve des Mathurins, 75,

Chez lesquels se distribue le présent Catalogue.

EXPOSITION PARTICULIÈRE.

Le Mardi 22 Mars 1853, de midi à 5 heures.

EXPOSITION PUBLIQUE.

Le Mercredi 23 Mars 1853, de midi à 5 heures.

PARIS

MAULDE & RENOU,

IMPRIMEURS DE LA COMPAGNIE DES COMMISSAIRES-PRISEURS,
Rue de Rivoli prolongée.

1853

CONDITIONS DE LA VENTE.

Elle sera faite au comptant.
Les acquéreurs paieront cinq pour cent en sus des adjudications.

LE PRÉSENT CATALOGUE SE DISTRIBUE

A Paris Chez Mᵉ Ridel, Commissaire-Priseur, 338, rue Saint-Honoré.

M. F. Laneuville, Expert, 73, rue Neuve des Mathurins.

Dans les Départements et à l'Étranger.

DANS LES VILLES SUIVANTES :

Lille	Chez M. Tancé.
Lyon	M. Huet, marchand d'Estampes.
Londres....	M. Colnaghi, marchand d'Estampes.
Bruxelles .	M. Leroy.
Amsterdam.	M. Brondgheest.
La Haye ...	M. Hithoven.
Vienne.....	M Artaria et Cⁱᵉ.

DÉSIGNATION

DES TABLEAUX

N° 1.

BORDONE (Paris).

Portrait du grand duc de Ferrare.

Il est debout, vêtu d'une pelisse noire bordée de fourrures, et coiffé d'une toque ornée d'une agrafe en pierres précieuses.

Toile. Haut., 0 m 80 c. Larg., 0 m 64 c.

N° 2.

DOW (Gérard).

Son Portrait.

Sa tête, gracieuse et fine, porte de légères moustaches; il a de grands cheveux, un manteau est négligemment jeté sur ses épaules ; il tient une palette à la main.

D'une jolie couleur et du fini le plus précieux.

Bois. — Haut., 0 m. 21 c. Larg., 0 m. 17 c.

N° 3.

BERGHEM (Daté 1660).

Vue d'Italie.

A droite, de hautes montagnes rocheuses, parsemées de quelques chétives végétations; à gauche, la vue s'étend au loin et suit les mouvements d'une rivière qui serpente et se perd à l'horizon. Sur le premier plan, des paysans font désaltérer leurs troupeaux. Le ciel, d'une teinte aérienne, est hardiment touché à la manière de Cuyp.

Ce magnifique tableau est un des plus importants de ce maître.

Toile. — Haut., 1 m. 12 c. Larg., 0 m. 72 c.

18000

N° 4.

—

REMBRANDT (daté 1653).

18000 Portrait d'un Jeune Homme. 18000
 Pourtalè

Il est vêtu à l'espagnole d'un pourpoint orné de nœuds de rubans avec des ferrets. Une riche guipure orne son col et ses manches ; il est coiffé d'un chapeau à large bord ; il s'appuie d'une main sur le bras d'un fauteuil et il tend l'autre vers le spectateur.

On ignore le nom du personnage que représente ce beau portrait. Il fait illusion, la main qui s'avance est admirable, la tête est pleine d'expression.

La date indique qu'il a été fait dans le plus beau moment du talent du maître.

Toile. — Haut., 1 m. 24 c. Larg., 1 m.

N° 5.

—

OSTADE (Adrien), signé et daté 1658.

Dans l'intérieur d'une chaumière, quelques paysans sont attablés et boivent ou fument. A côté d'eux, un homme accorde son violon, un enfant joue avec un chien; et plus loin, devant une cheminée, une femme allaite son enfant.

Un pan de mur et quelques accessoires sont touchés avec tout l'esprit qui distingue ce maître, ce tableau est une de ses œuvres les plus précieuses ; la vérité de l'effet l'animation des figures, tout est porté au point de la perfection.

Bois. — Haut., 0 m. 33 c. Larg., 0 m. 45 c.

N° 6.

—

TÉNIERS (David).

5900 Les Joueurs de Boule. 5900
retiré

A la porte d'un cabaret placé à l'entrée d'un village, plusieurs paysans jouent à la boule tout en fumant; l'un d'eux, qui semble juger les coups, tient à la main une cruche à bière. Sur le premier plan, près d'un puits, deux spectateurs sont assis.

Un ravissant lointain, un beau ciel orageux avec un commencement d'arc-en-ciel, terminent ce magnifique tableau.

Bois. — Haut., 0 m. 37 c. Larg., 0 m. 54 c.

N° 7.

—

CRANACK (Lucas), daté 1545.

Chasse donnée en l'honneur de Charles-Quint par l'Électeur Frédéric III.

Le roi, l'électeur, les princes, l'électrice et sa cour y sont représentés.

Ce tableau a appartenu au roi Joseph, il a fait partie de la collection de l'Escurial, et porte encore le n° 257 sous lequel il était classé. Nous n'insisterons pas sur la rareté des œuvres de ce maître, on ne rencontrera jamais une composition plus importante ni plus curieuse. Il est parfaitement conservé.

Toile. — Haut., 1 m. 18 c. Larg., 1 m. 74 c.

N° 8.

LORRAIN (Claude Gelée).

8000 Entrée d'un Port. Effet de soleil levant. 5000 retiré

 Un groupe d'arbres est placé à la droite du spectateur ; à gauche, dans le lointain, quelques fabriques, et derrière elles de hautes montagnes baignées dans la vapeur ; au milieu s'élève une tour. Quelques vaisseaux sont à l'ancre, à l'entrée du port.
 Le soleil est presque à l'horizon, il s'accroche vivement aux accidents d'une mer clapoteuse ; le ciel est chargé de quelques nuages.
 Ce tableau, d'un effet magique, est une des plus belles œuvres de ce peintre admirable.
 Il a fait partie de la collection de la Malmaison.

Toile. — Haut., 0 m. 28 c. Larg., 0 m. 50 c.

N° 9.

NEER (Van der).

7400 Vue d'un village de Hollande.

7400
retiré

Un étang l'envahit presque entièrement ; du milieu de quelques habitations s'élance le clocher d'une église ; à gauche du tableau on aperçoit, sous des arbres, des chaumières et quelques ruines. Sur le premier plan, des pêcheurs retirent leurs filets de l'eau.

Le ciel, très nuageux, laisse apercevoir la voûte par quelques percées, la lune est cachée derrière un groupe d'arbres ; sa lumière éclaire mystérieusement et avec poésie cette scène si simple et si vraie.

Le charme de ce tableau est inexprimable, et nous resterions certainement au-dessous de la vérité si nous voulions entreprendre de le vanter.

Bois. — Haut., 0 m. 50 c. Larg., 0 m. 72 c.

N° 10.

—

MURILLO (Esteban)

La Présentation au Temple.

Saint Siméon, éclairé par une inspiration divine, a reconnu dans l'Enfant Jésus, présenté au temple par Marie et Joseph, le Messie attendu depuis si longtemps ; il l'a pris dans ses bras ; devant lui, à genoux, est la bienheureuse mère, et près d'elle saint Joseph ; plusieurs personnages les entourent.

Il faut, pour reconnaître la Vierge si modeste et si pure, dans cette femme que Murillo nous représente le sein découvert et les cheveux ornés de perles, se rappeler que l'École espagnole ne s'est jamais soumise au type idéal adopté et consacré pour reproduire les traits et le costume de la mère de Dieu.

Les œuvres de Murillo sont à présent trop connues de nous pour que nous insistions sur l'authenticité de ce beau tableau.

Toile. — Haut., 1 m. 4 c. Larg., 1 m. 13 c.

www.ingramcontent.com/pod-product-compliance
Lightning Source LLC
Chambersburg PA
CBHW030128230526
45469CB00005B/1851